Return of the Bunny Suicides

找死的兔子 兔兔歸來

RETURN OF THE BUNNY SUICIDES

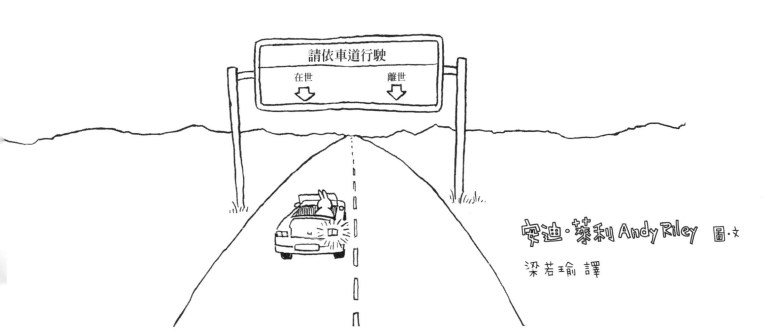

安迪‧萊利 Andy Riley 圖‧文

梁若瑜 譯

兔兔堅持不懈，
每一頁都讓心中的所有不愉快立刻煙消雲散！

● **去死都這麼精益求精，我也要認真點活著吧！**

高中的時候，我姐就推薦給我《找死的兔子》原版1、2集，當下是覺得我姐怎麼這麼有品味，看這種讀書，但同時心想幼教老師可以看這種書嗎（為什麼不可以）？連去死都這麼精益求精了，我活著也要認真點吧，這是看完放鬆之餘的小感想，這本書你們會喜歡的。

___創作者 **張藝**

● **帶給我們新的角度，找到不一樣的生活視野**

收到這個邀約的時候，其實是非常興奮的，因為以前在創作的時候為了取材，曾經拜讀過《找死的兔子》，對於作者的黑色幽默真的是佩服不已。

生活中有許多讓人感到無力以及難過的事情，或許有時候換個角度去解讀，能給予我們不同的動力，找到不一樣的生活視野。

___圖文創作者 **豆苗先生**

● **療癒又黑暗的兔兔，搞得我情緒好複雜呢**

《找死的兔子》既療癒又黑暗的風格深得我心，雖然有點不捨兔兔為什麼這麼想尋死，但每看到一種不同的死法就會覺得好好笑、好可愛，情緒被搞得很複雜。

___圖文作家　**鬼門圖文**

● **熟悉電影的影迷，絕對不容錯過這本書！**

這本書充滿了各種會心一笑的「地獄哏」，熟悉電影的影迷看到這書肯定會哭笑不得，除了《魔鬼終結者2》等名片被惡搞，兔子居然還對Eye of Sauron撒鹽⋯⋯想死也不是這樣的啦哈哈！

___台灣影評人協會理事長　**膝關節**

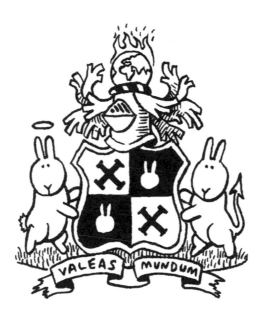

VALEAS MUNDUM

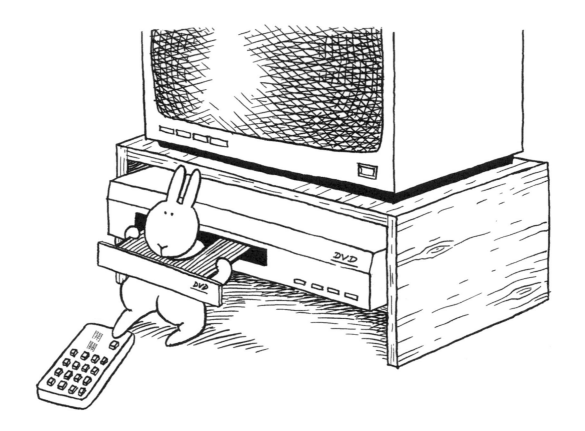

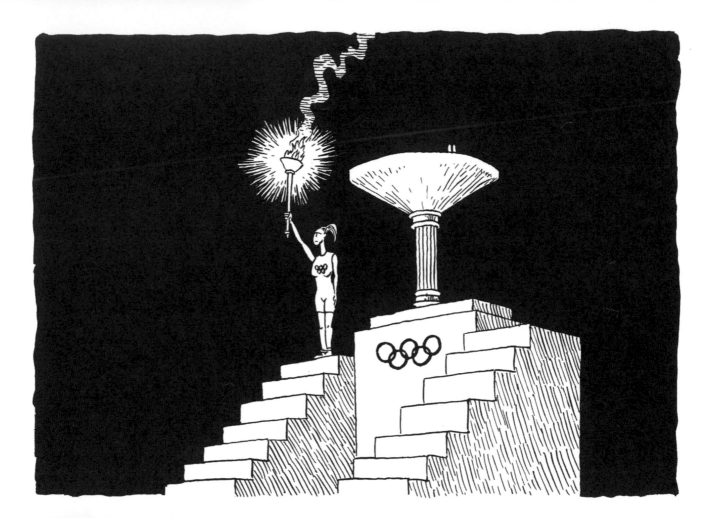

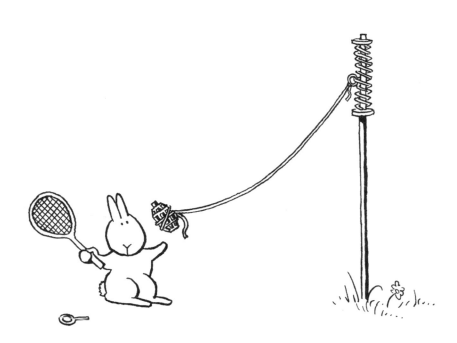

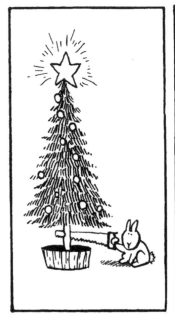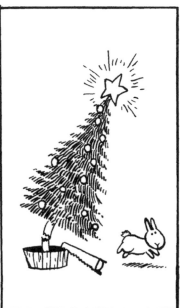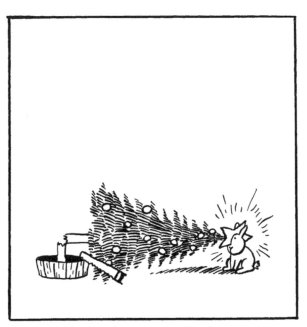

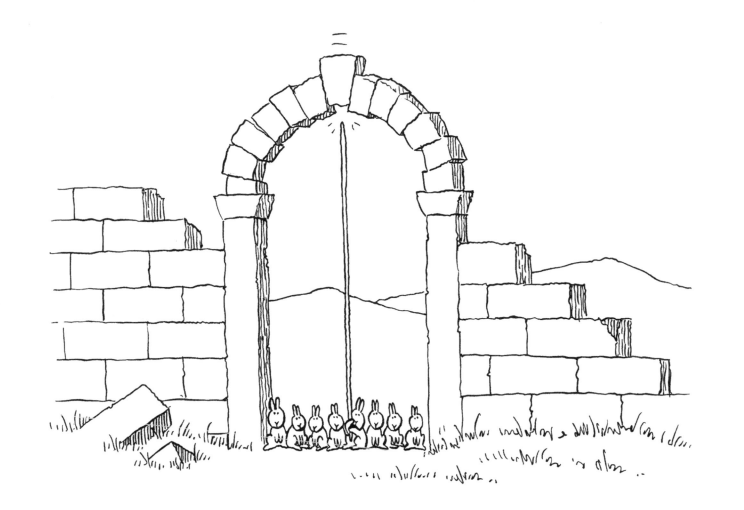

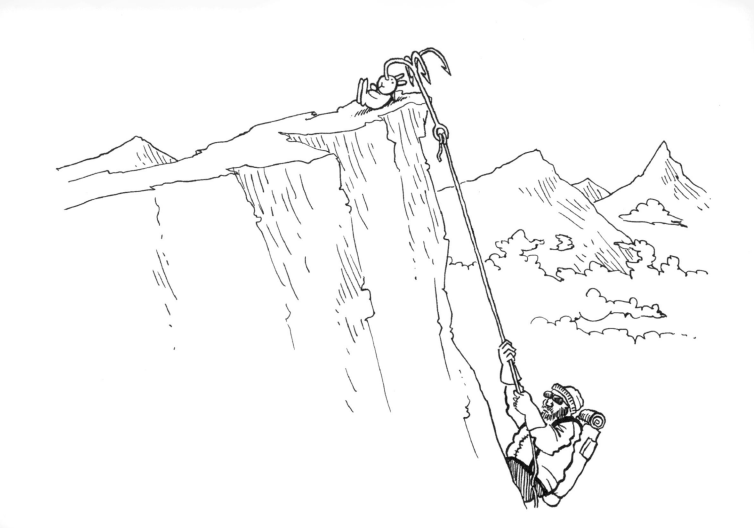

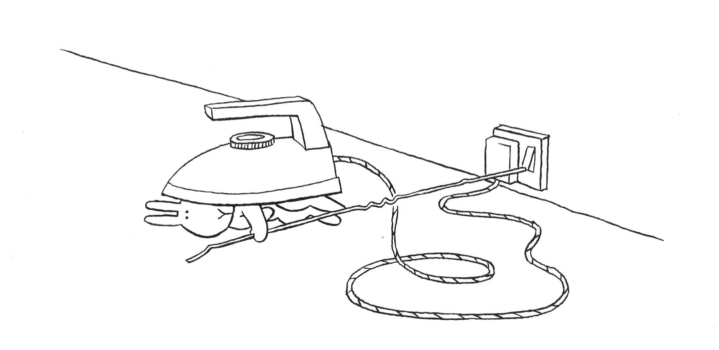

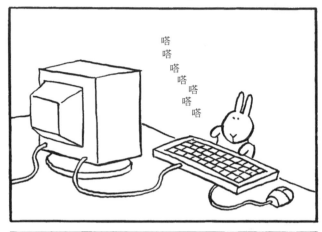

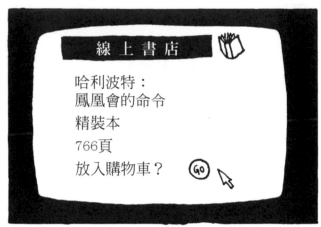

線 上 書 店

哈利波特：
鳳凰會的命令
精裝本
766頁

放入購物車？　GO

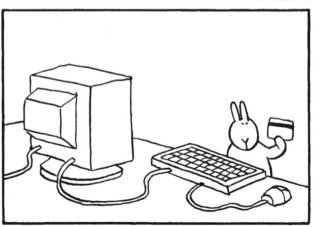

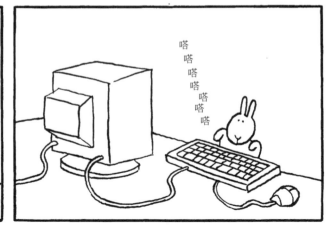

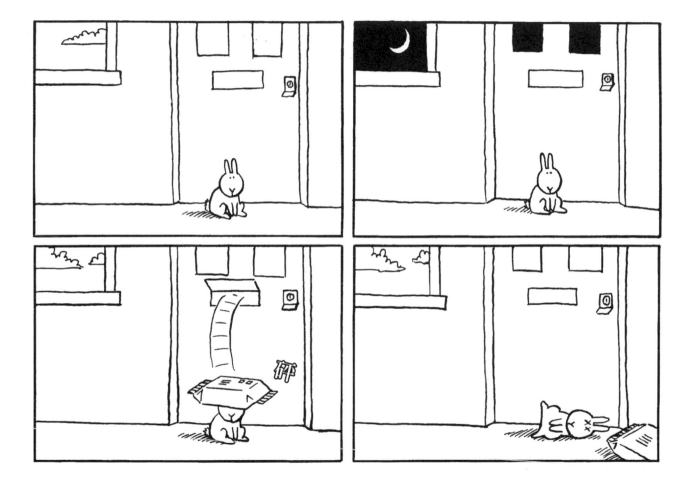

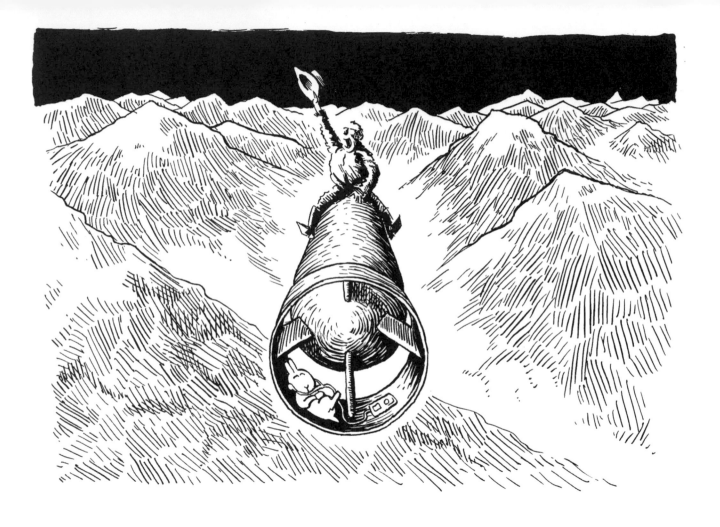

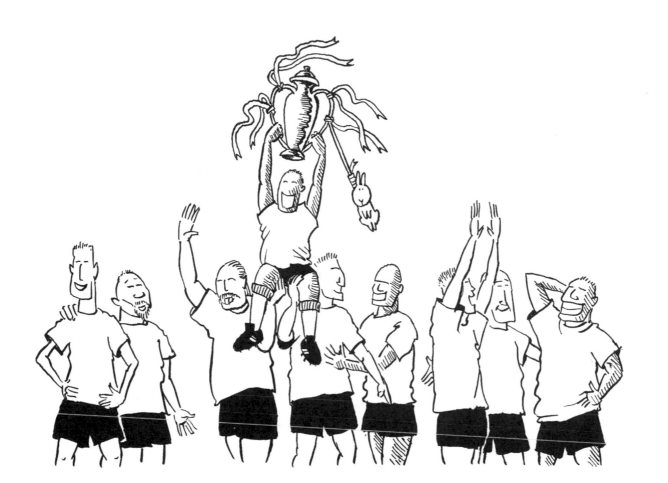

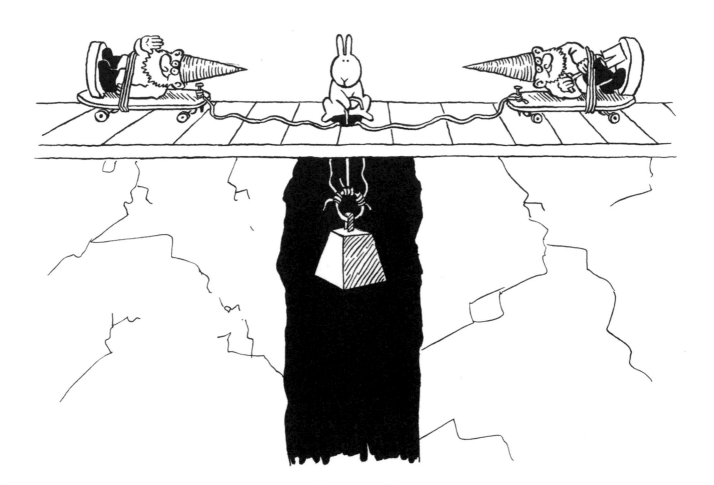

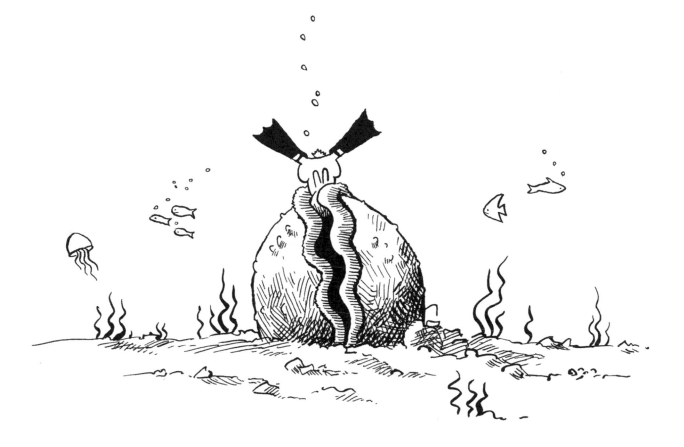

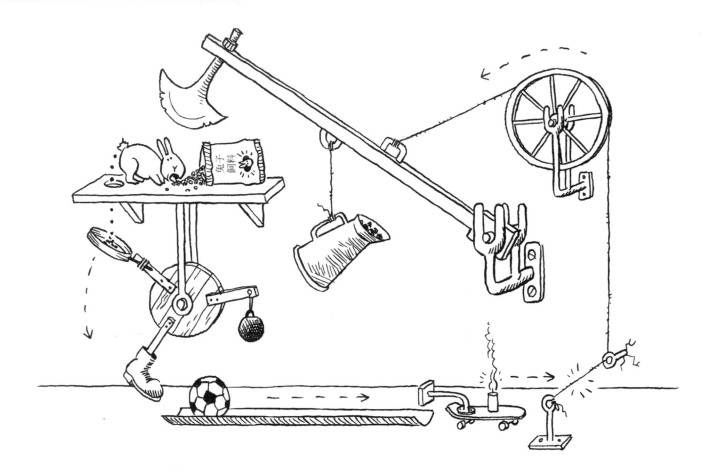

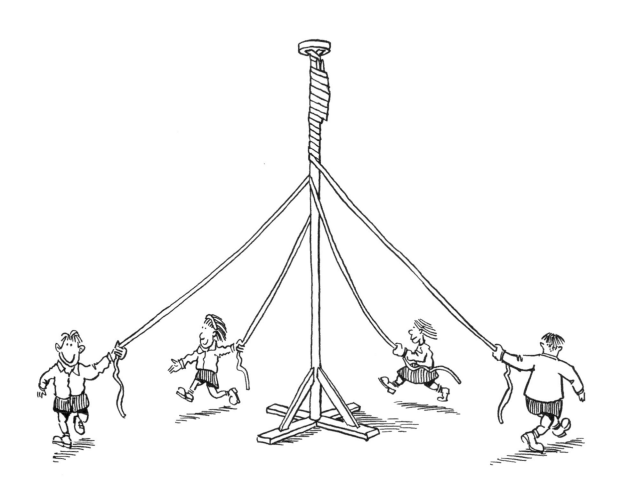

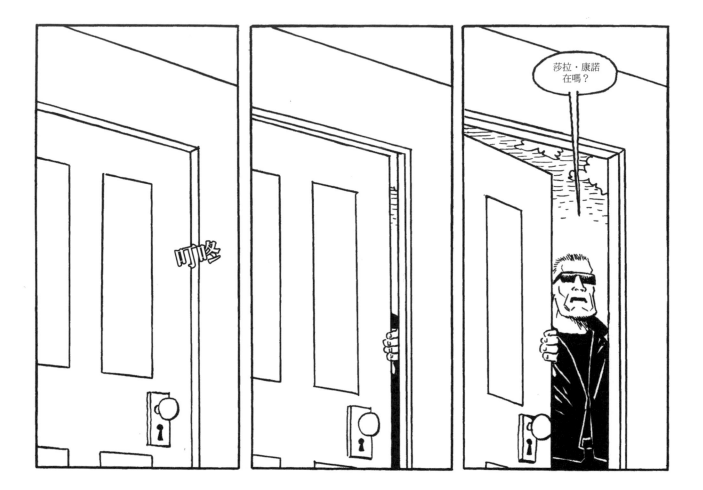

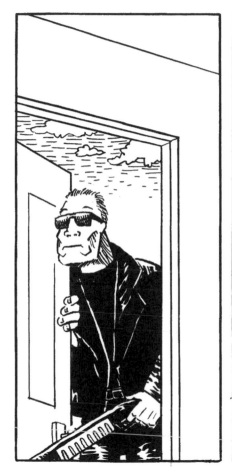

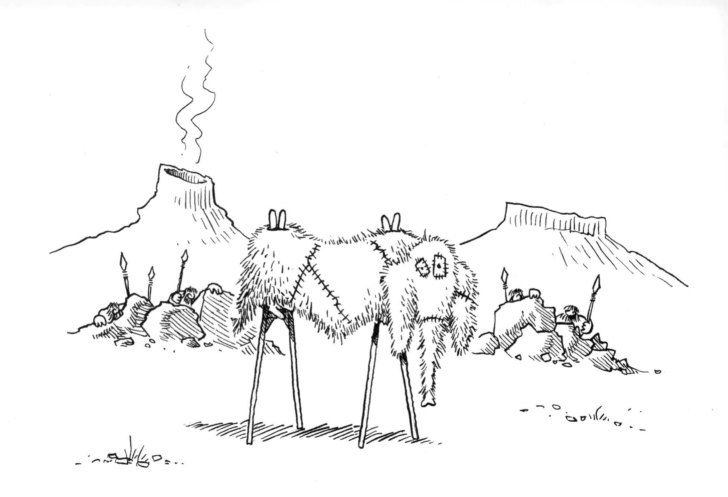

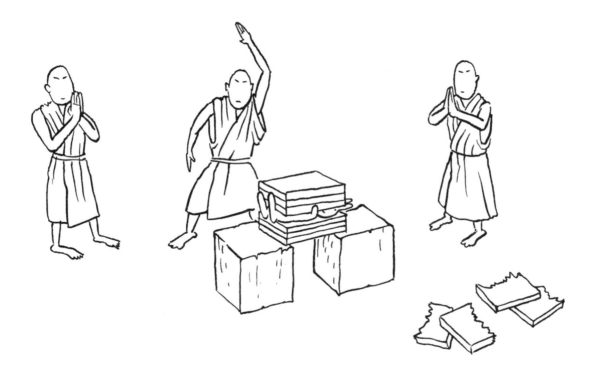

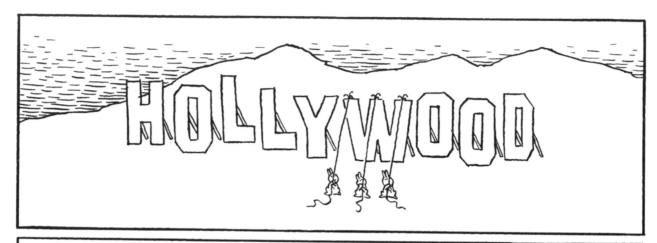

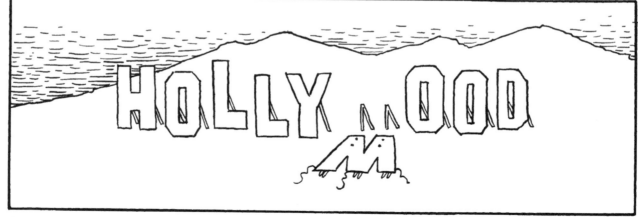

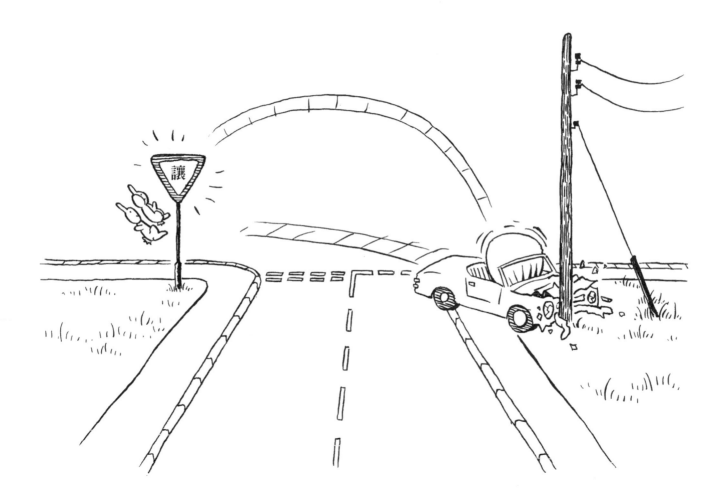

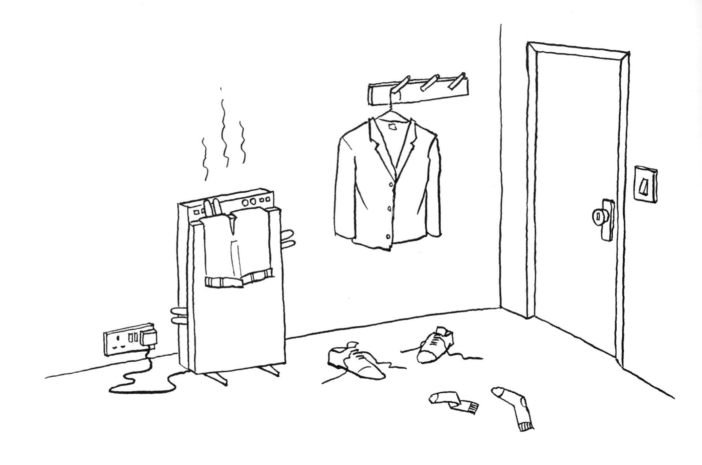

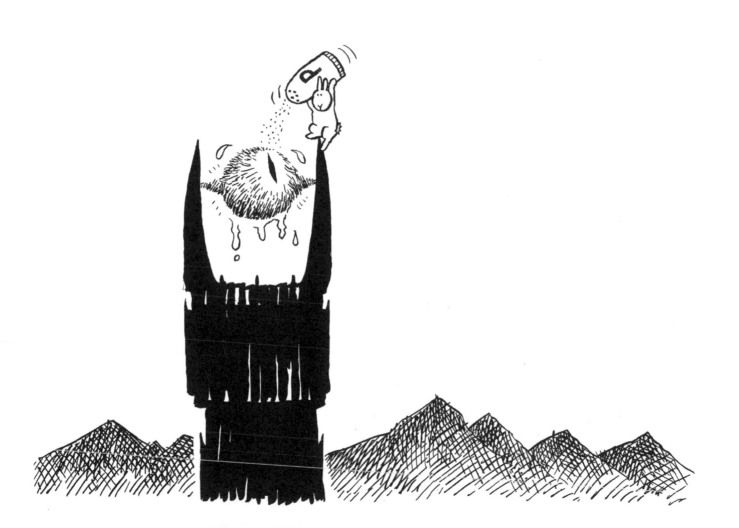

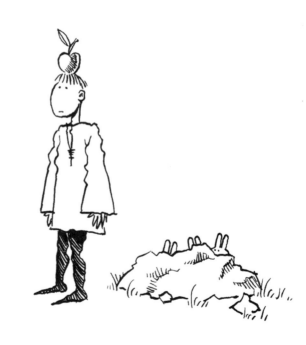

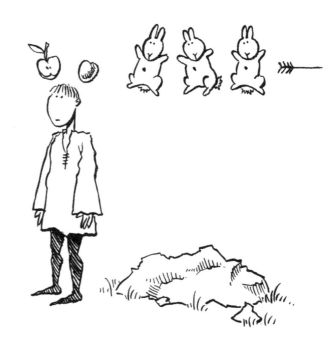

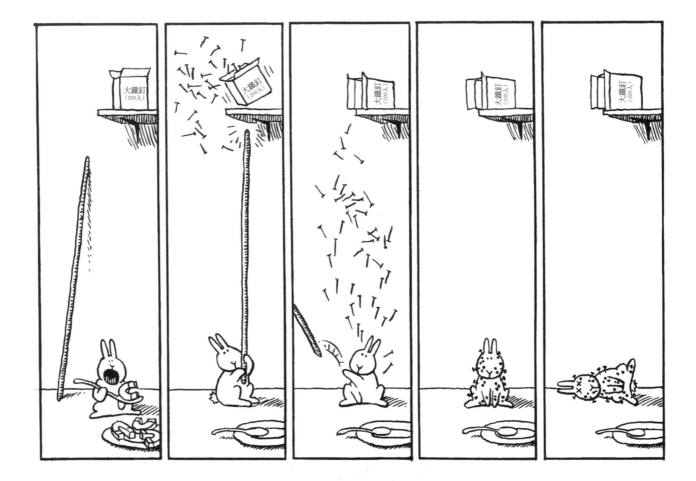

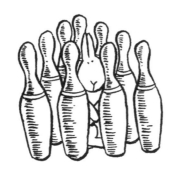

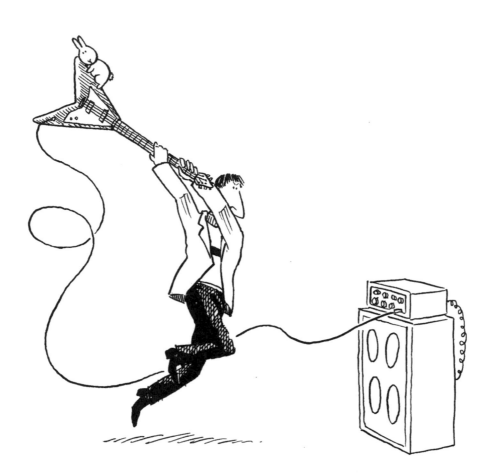

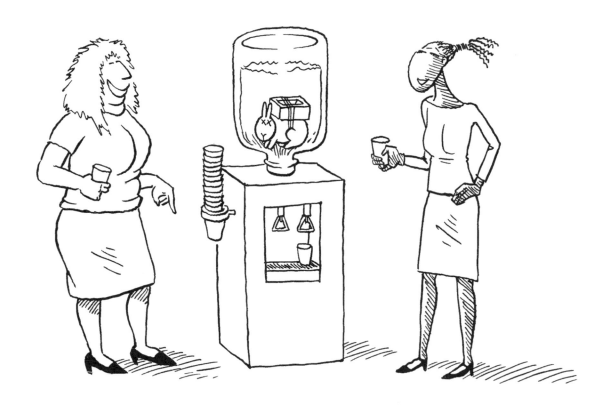

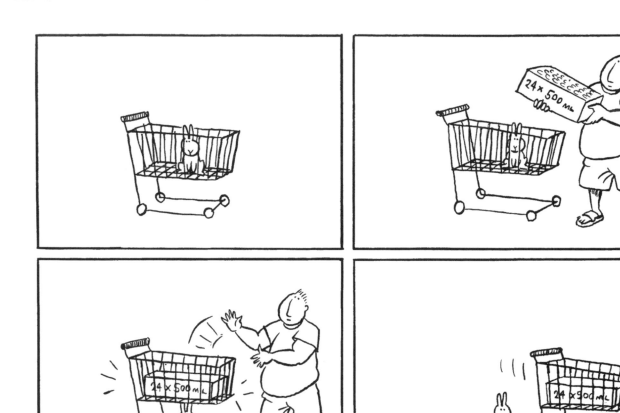

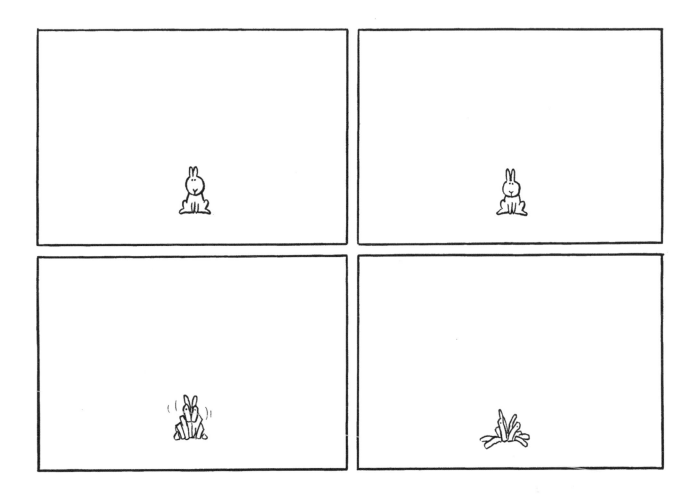

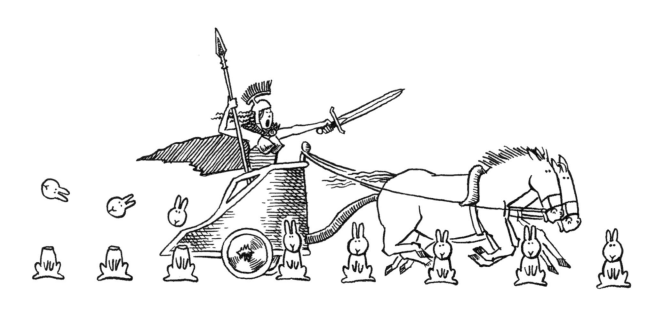

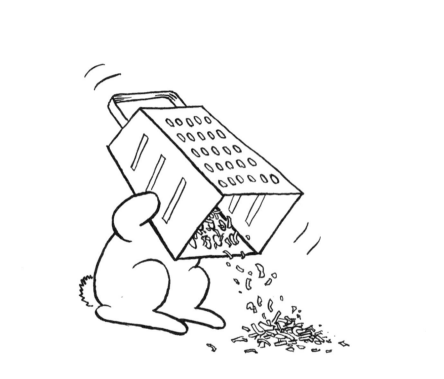

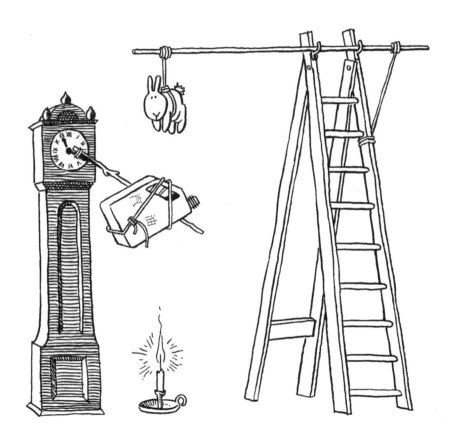

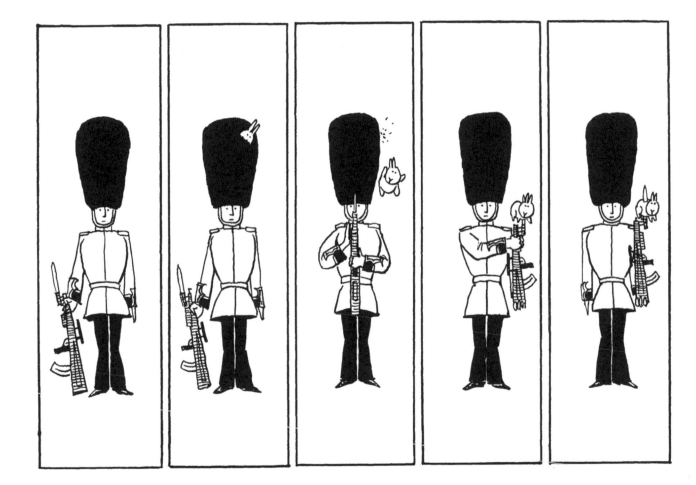

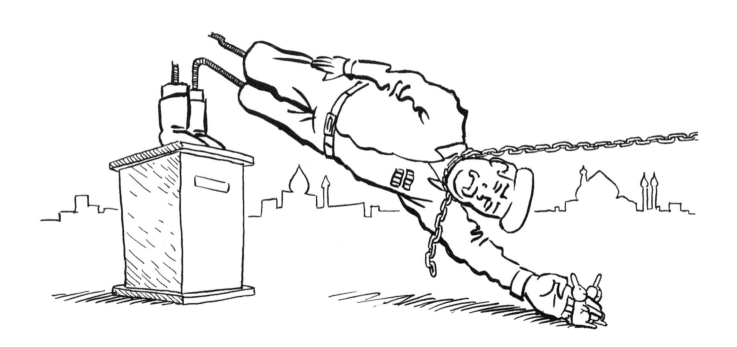

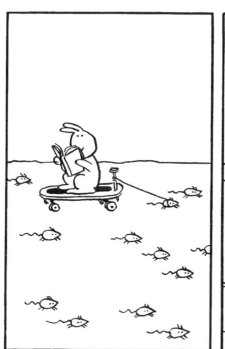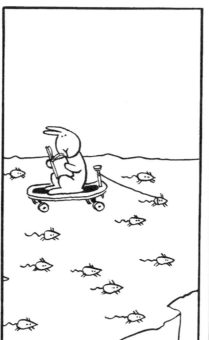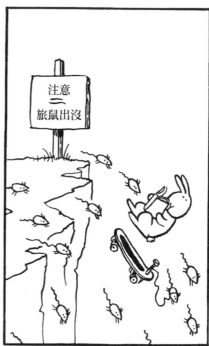

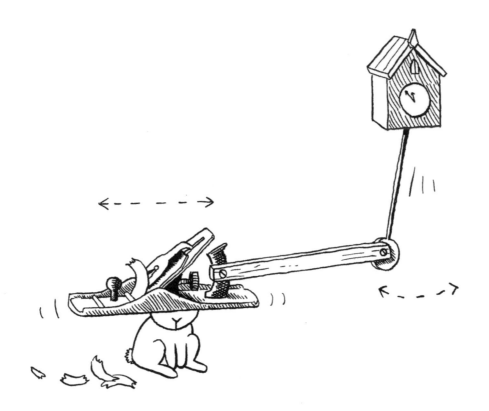

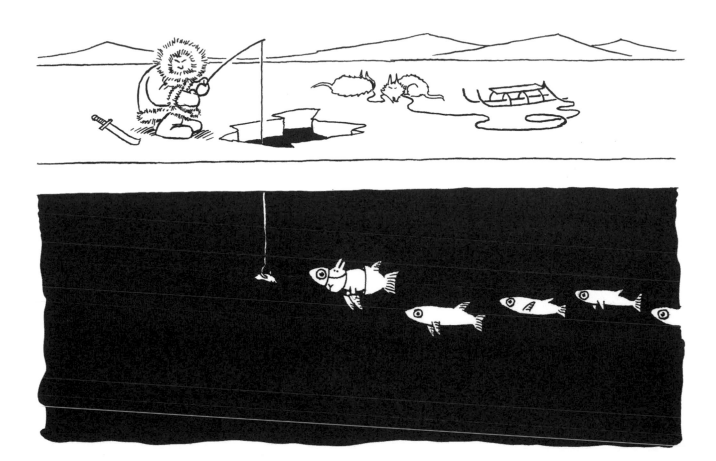

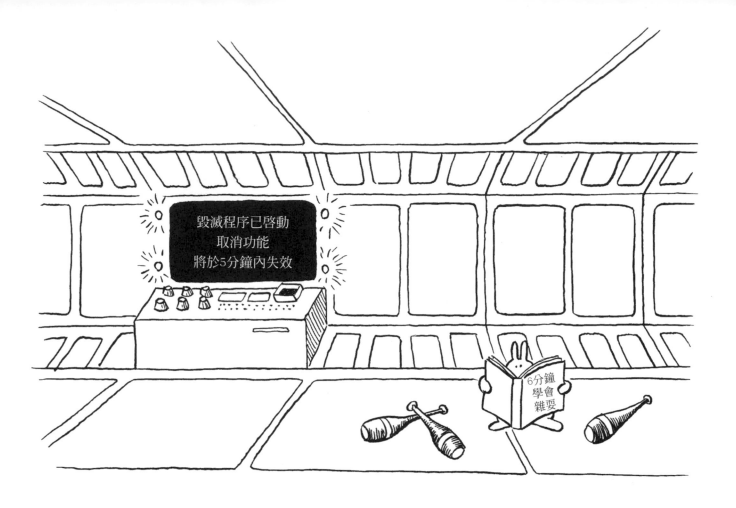

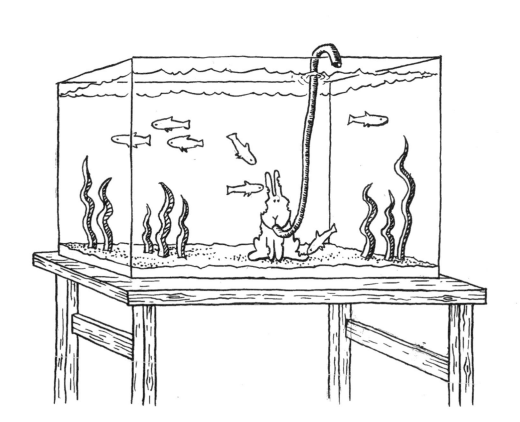

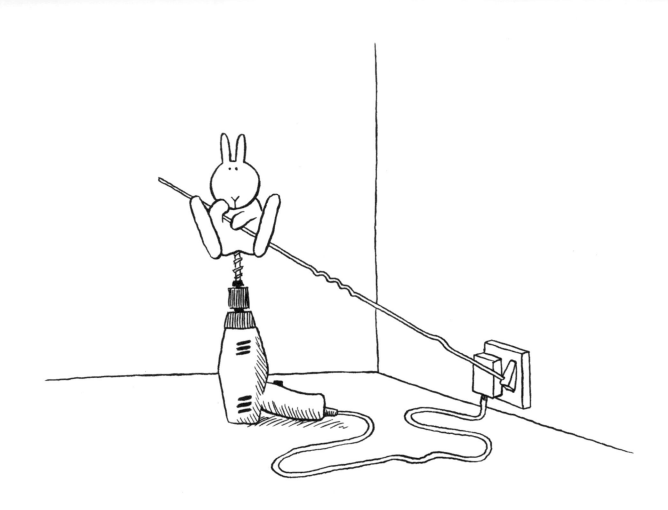

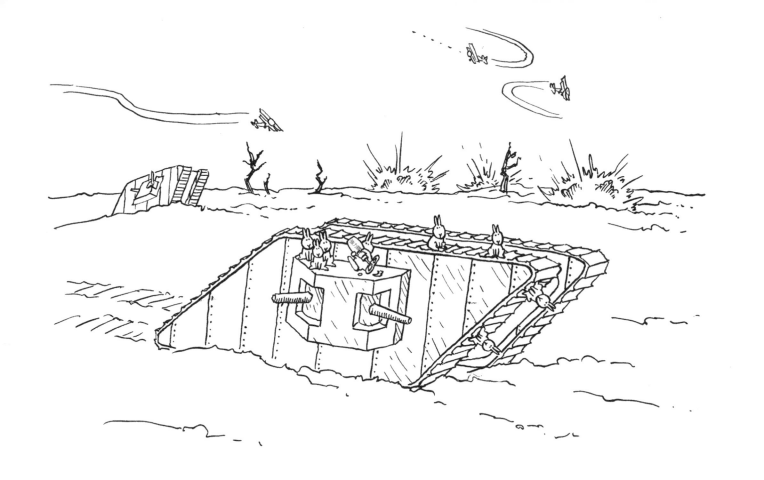

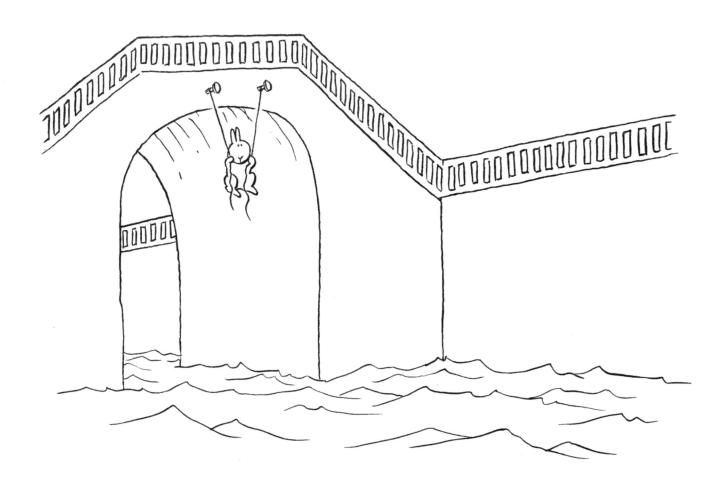

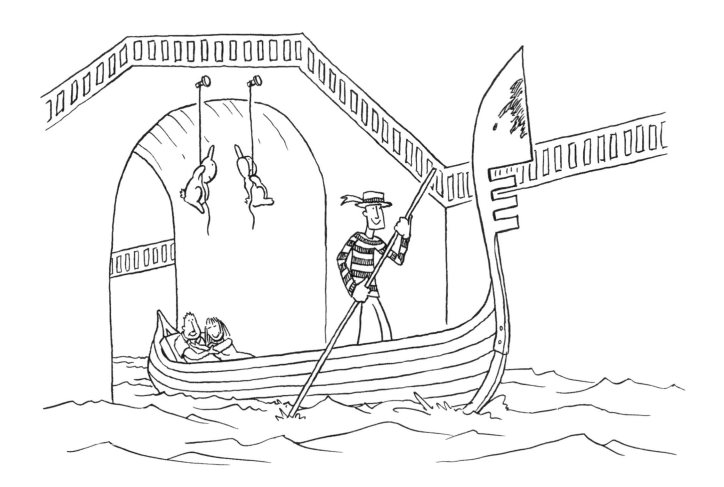

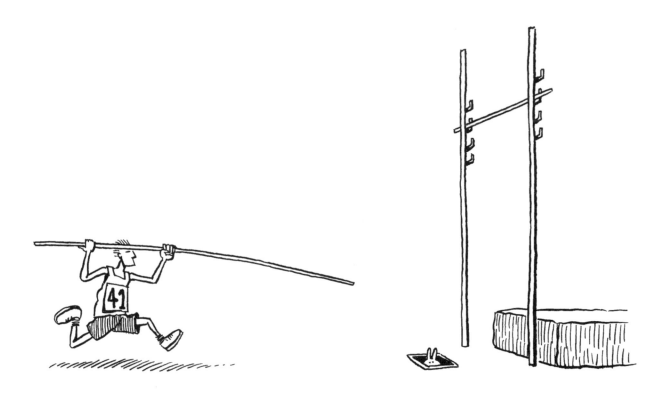

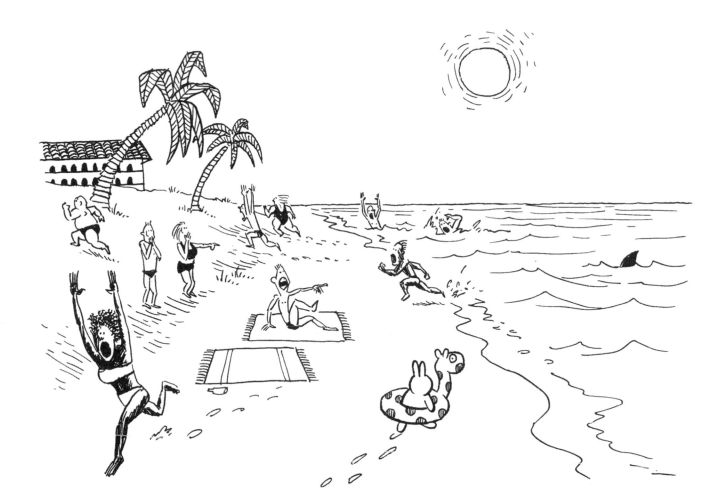

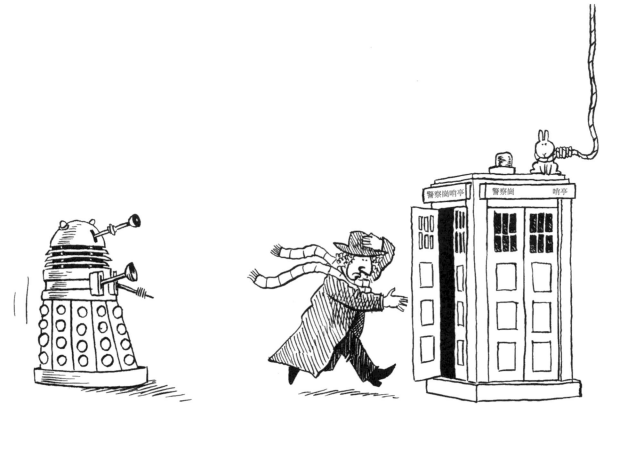

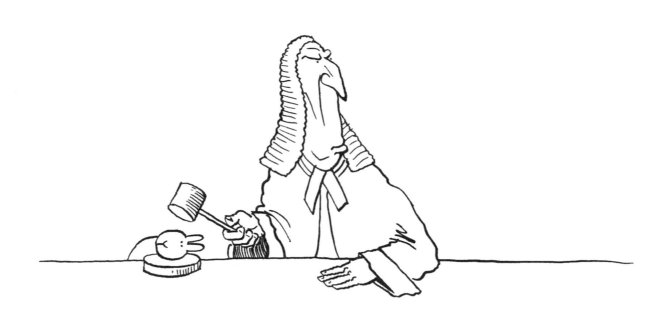

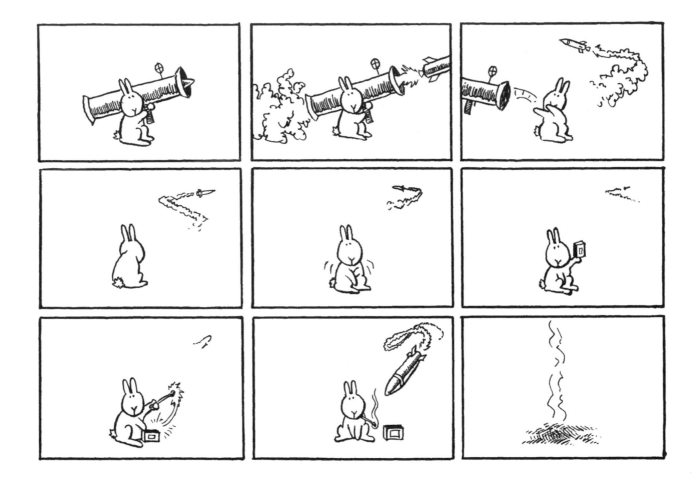

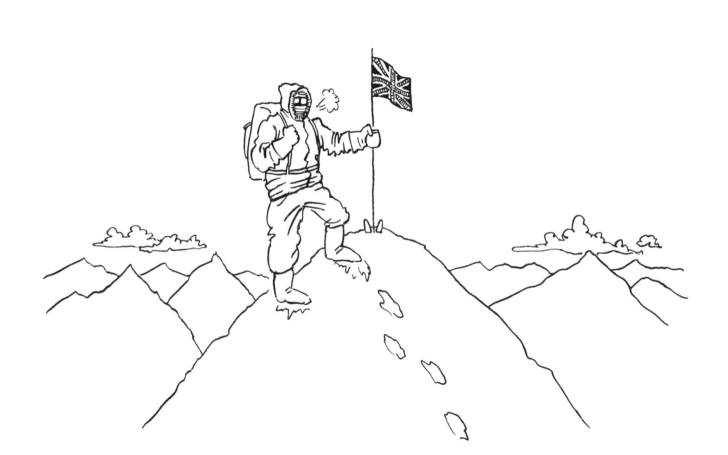

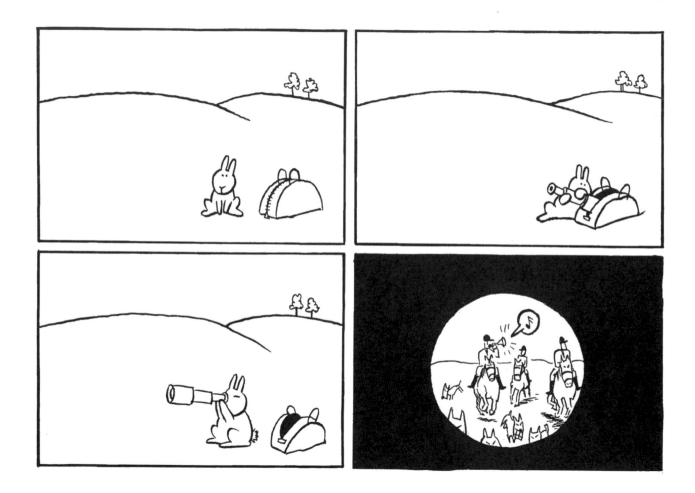

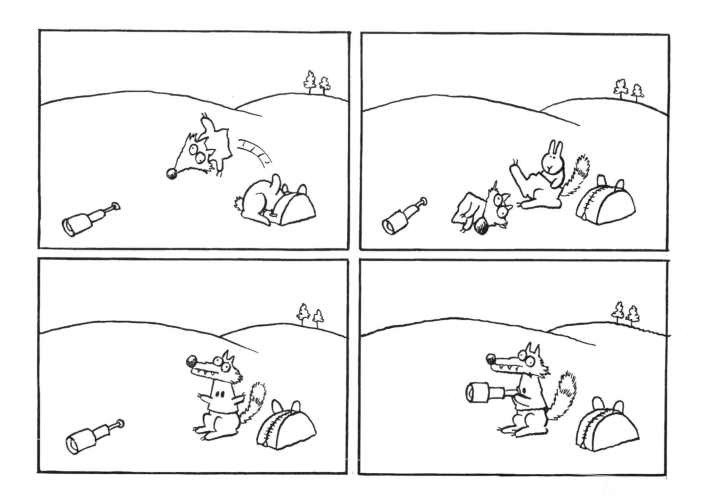

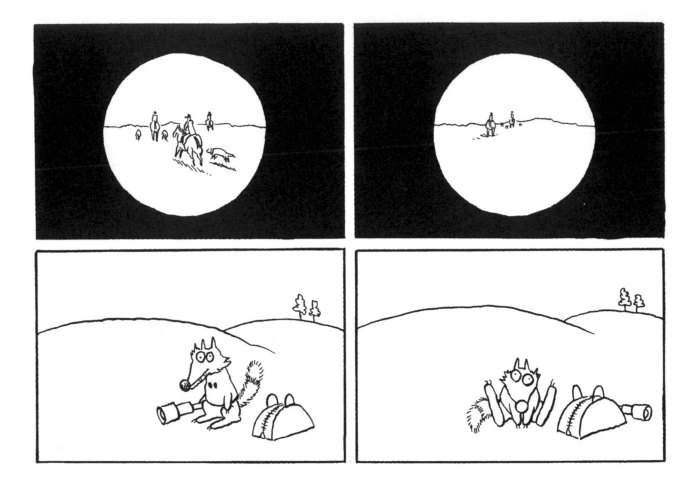

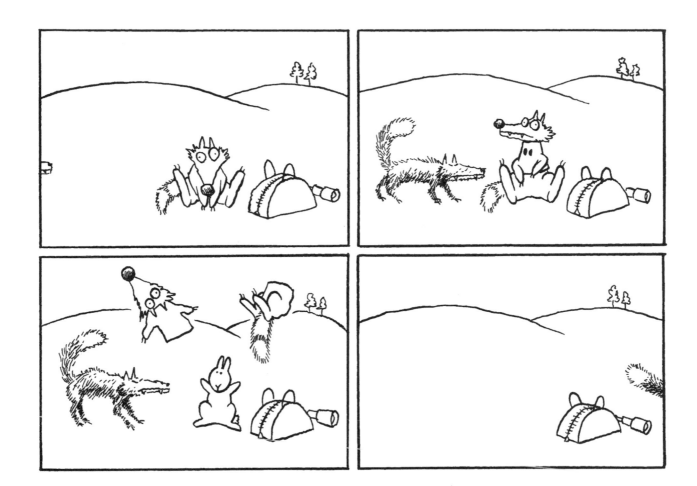

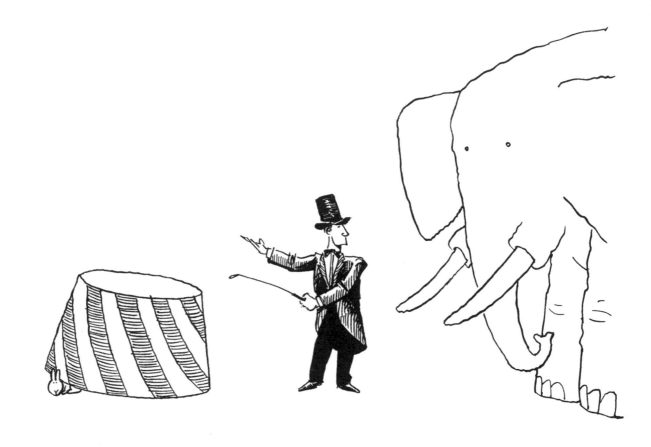

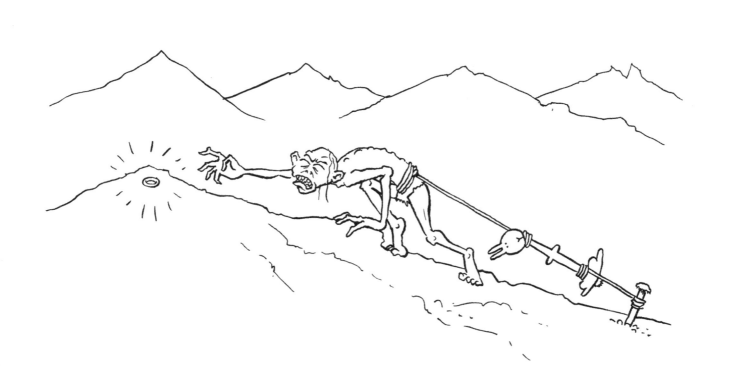

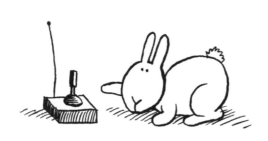
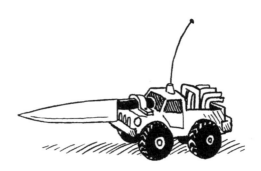

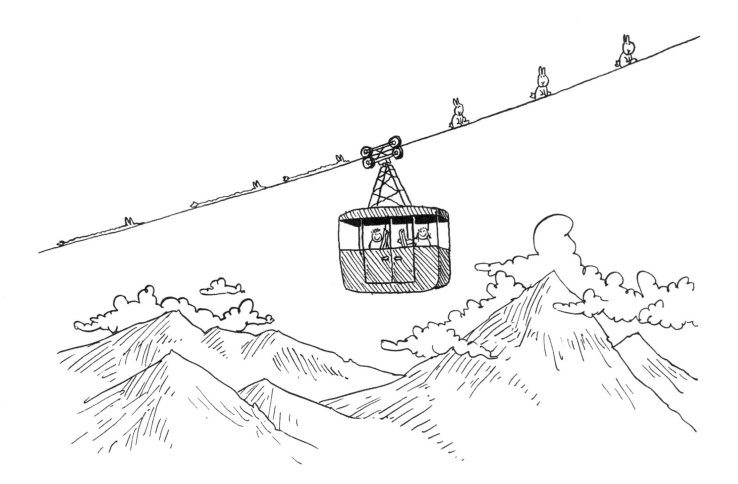

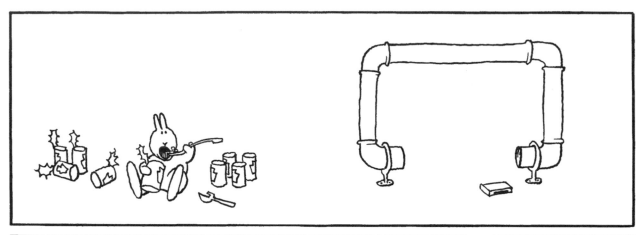

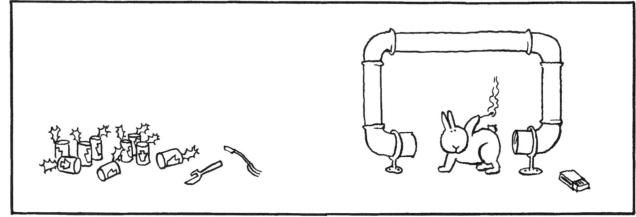

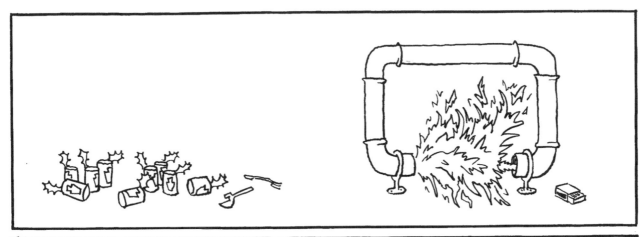

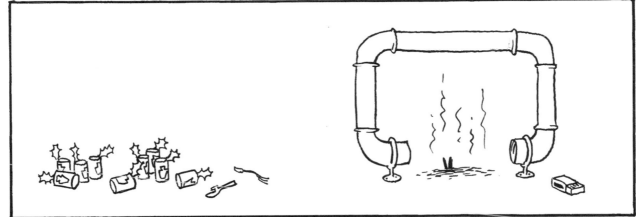

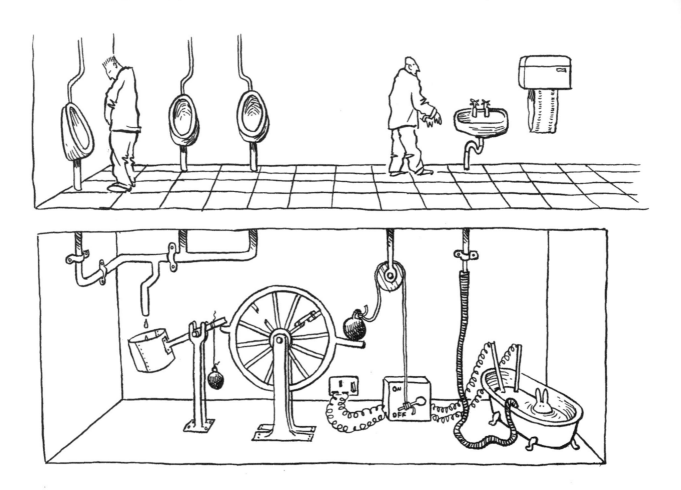

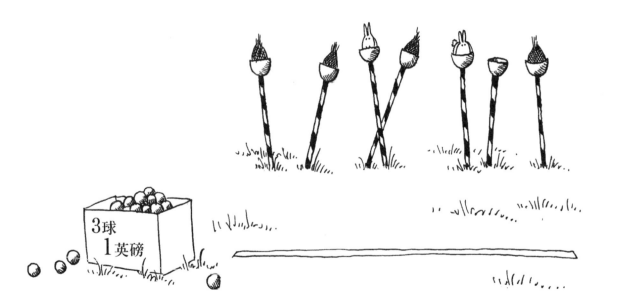

3球
1英磅

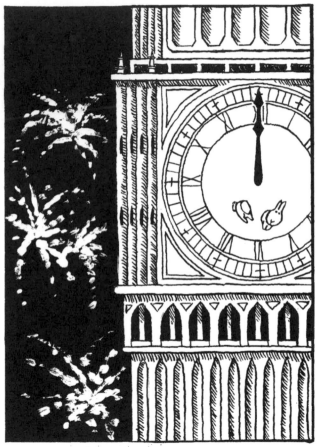

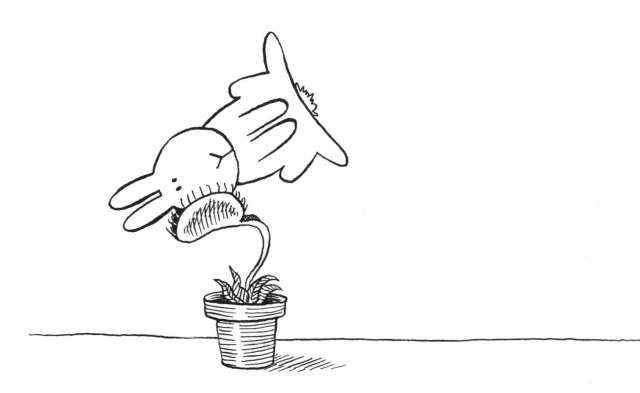

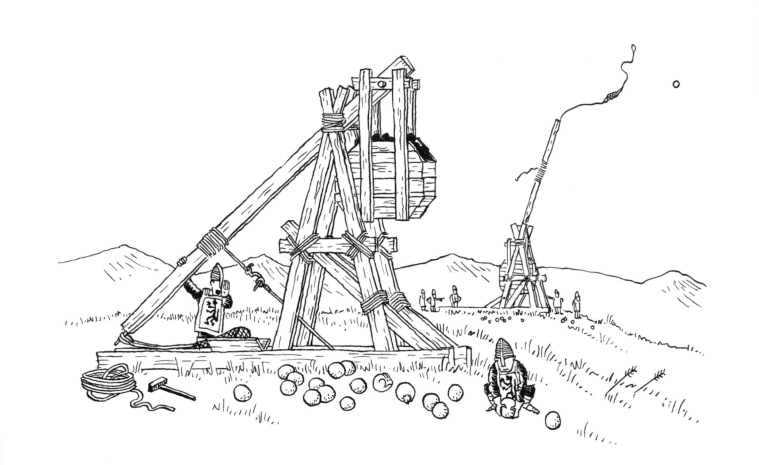

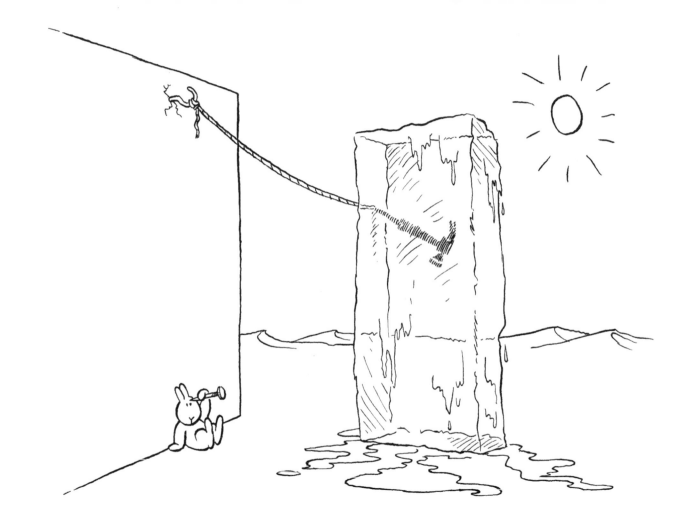

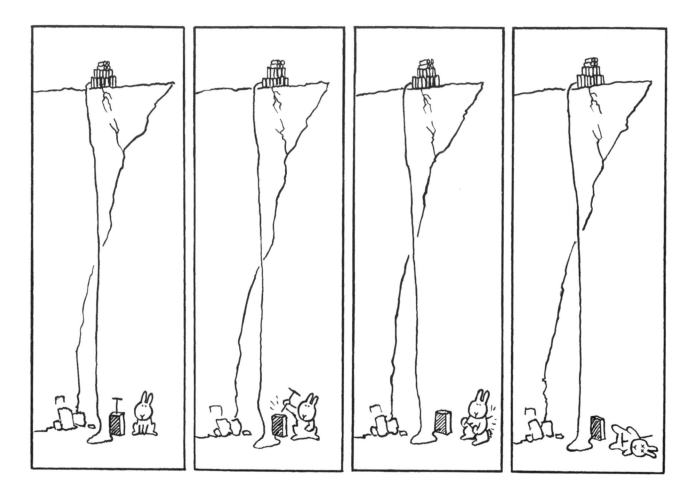

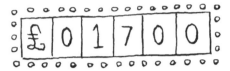

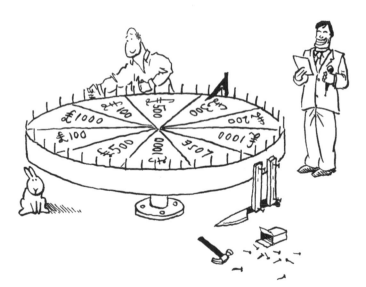

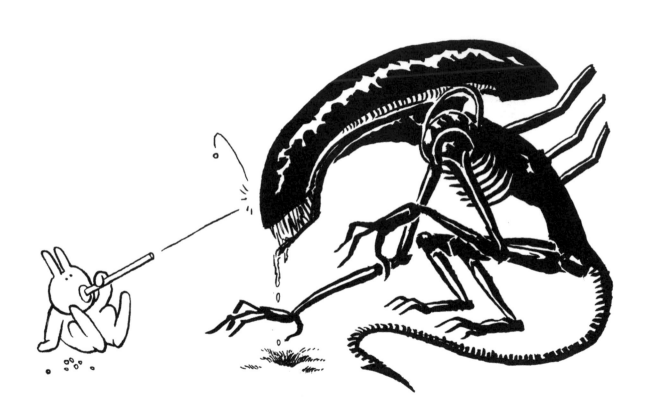

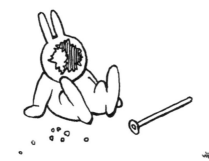

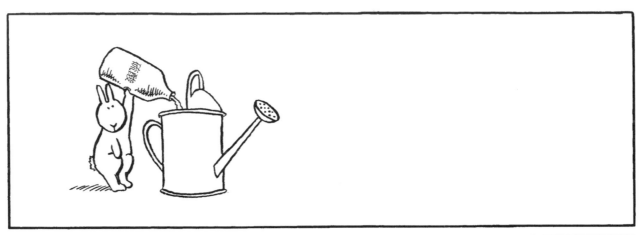

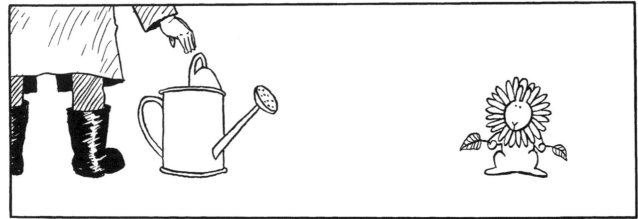

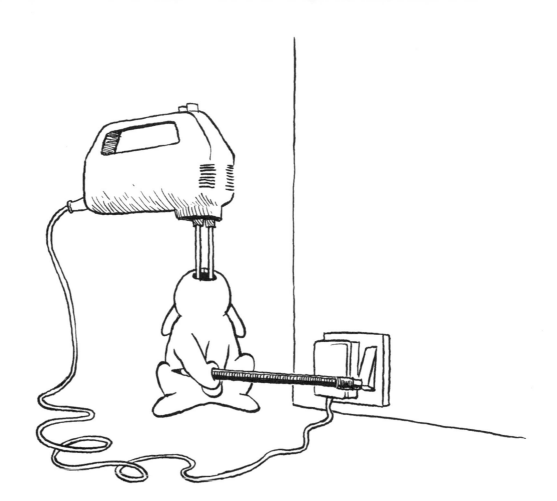

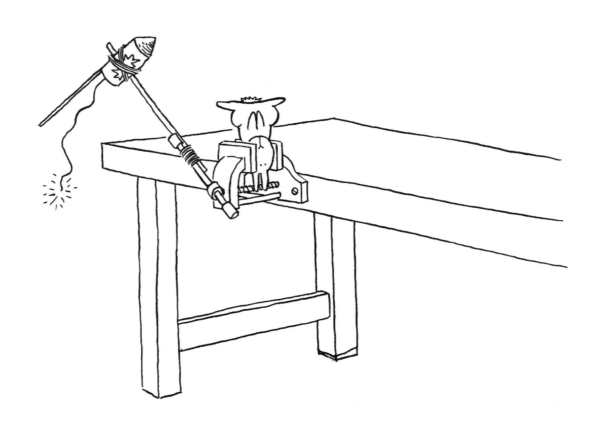

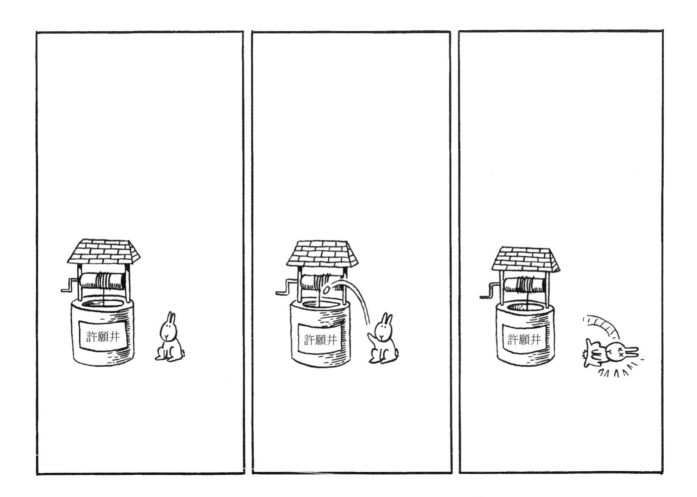

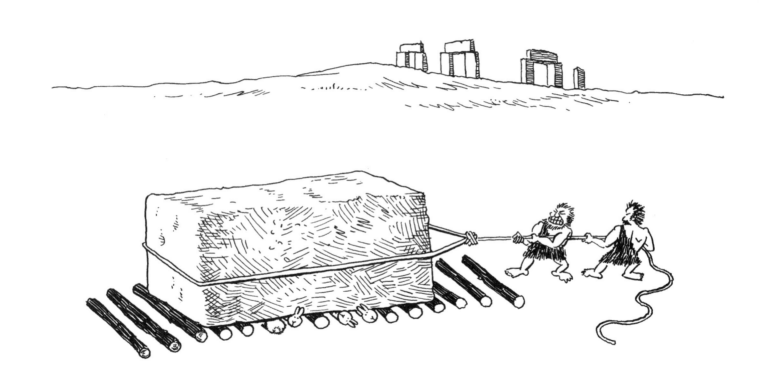

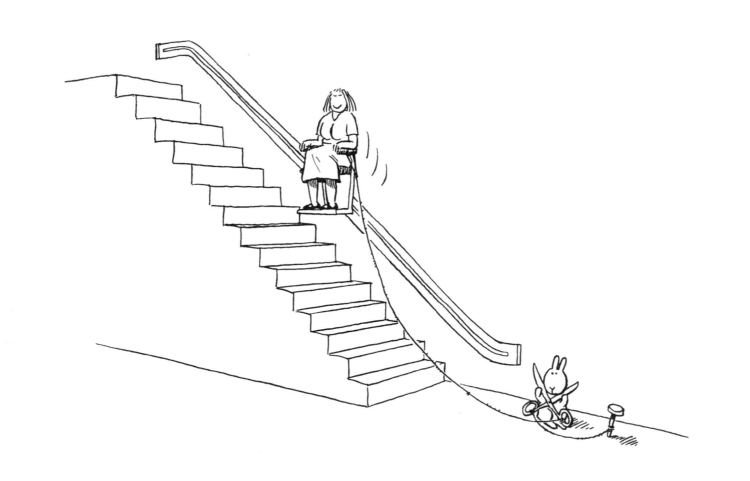

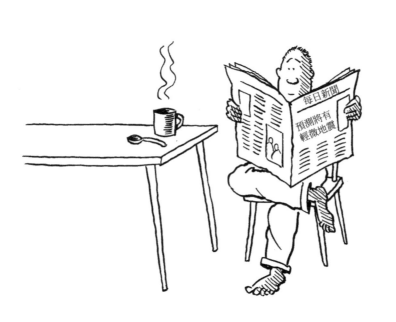

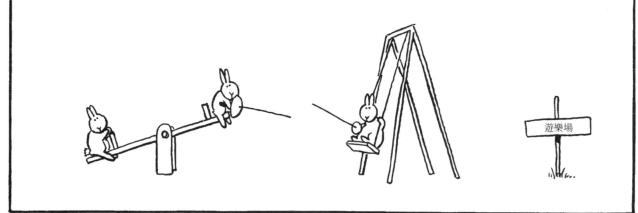

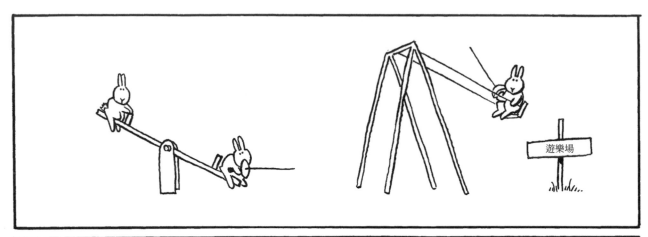

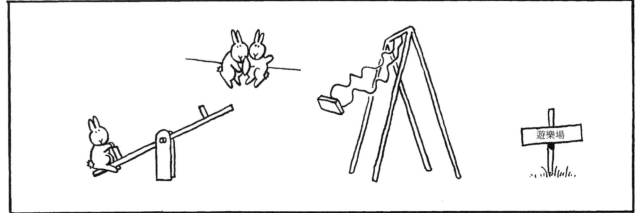

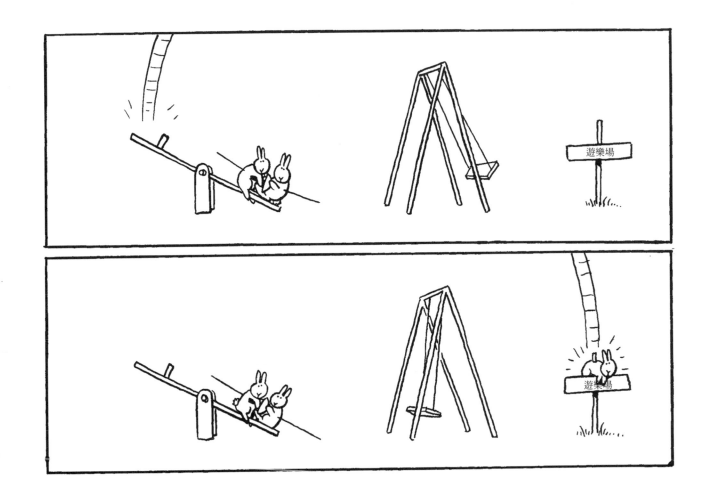

尾 聲

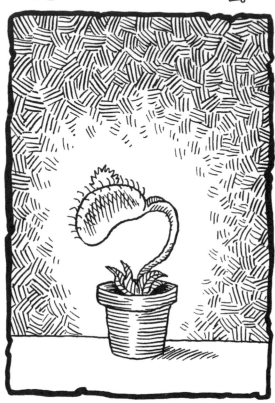

感謝

凱文・賽希、亞瑟・馬修、波莉・菲柏、

卡蜜拉・洪比、凱蒂・佛蘭，

以及Hodder & Stoughton出版社的所有人、

芙瑞雅・艾爾、大衛・艾爾。

Titan 132

找死的兔子：兔兔歸來

作　者｜安迪·萊利
譯　者｜梁若瑜

出 版 者｜大田出版有限公司
　　　　　台北市一○四四五中山北路二段二十六巷二號二樓
編輯部專線｜(02) 2562-1383　傳真：(02) 2581-8761
E-mail｜titan3@ms22.hinet.net　http：//www.titan3.com.tw

總 編 輯｜莊培園
副總編輯｜蔡鳳儀
行銷企劃｜陳映璇／黃凱玉
行政編輯｜林珈羽
校　對｜黃薇霓

初　刷｜二○二一年二月一日　定價：二五○元

總 經 銷｜知己圖書股份有限公司
台　北｜一○六 台北市大安區辛亥路一段三十號九樓
　　　　TEL：02-2367-2044 ／ 2367-2047　FAX：02-2363-5741
台　中｜四○七 台中市西屯區工業三十路一號一樓
　　　　TEL：04-2359-5819　FAX：04-2359-5493

E-mail｜service@morningstar.com.tw
網路書店｜http://www.morningstar.com.tw
郵政劃撥｜15060393（知己圖書股份有限公司）
印　刷｜上好印刷股份有限公司
國際書碼｜978-986-179-617-8　CIP：947.41/109018615

RETURN OF THE BUNNY SUICIDES
Copyright © 2004 by Andy Riley
Published by arrangement with HODDER
& STOUGHTON LIMITED, through The
Grayhawk Agency.

國家圖書館出版品預行編目資料

找死的兔子：兔兔歸來 / 安迪·萊利著；梁
若瑜譯．
——初版——臺北市：大田，2021.02
面；公分．——（Titan；132）
ISBN 978-986-179-617-8（平裝）

947.41　　　　　　　　　109018615

填回函雙重禮
① 立即送購書優惠券
② 抽獎小禮物